作篆待

王福厂原稿

韓登安校錄

麐研齋作篆

通叚彙本

丙辰二月初九　四維剡江民

時客武昌東鄉

清光緒丙戌余年七歲受業於南班卷王酉書

師之門福厂居卷西花園街口亦來肄業同學有

趙厚裁者三人最投契習聞小說桃園結義故

事爭效之趙長一歲為劉福厂與余同庚而美

少為張余則關也福厂承其家學時之作篆余

見而好之依樣胡盧學篆之志益萌芽於此

越三年福厂他去不復相見丙午年余受錢唐

小學之聘教授國文福厂亦來主數學講席小

學在岳墳崇文書院故址舊雨蓮逢迄晨賭
酒月夜泛舟其樂無極福厂於課餘輒至滬
湖局湖樓與丁輔之等拓印之社之與亦摩崙於
此暑期後小學解散與福厂又不復相見民國後
福厂居京師偶來杭必訪余其時福厂以篆刻馳
名而余亦時之為人作篆相與討論小學福厂推
崇郵書余謂郵書以廿為廿之緟文似有未當
廿字从○从倒人象形而之兼會意其訓為女陰

無疑若廿字則與凵字相反凵為發聲

气從口中上揚廿為語止气從口中下洩故繹

山碑從廿不從㘝若為㘝之緟文則如易經

等連篇累牘盡是女陰無乃太不雅馴福厂

大以為嗛今距福厂之逝八年矣登安姻再阮

從福厂切磋篆刻有年兹取其遺等作篆通

叚藁本補充而擴大之千妹絕學賴以不隊福

厂有知當亦快尉而余則不勝山陽玉篴之感也

丁未壯月八十八叟鍾毓龍識

作篆通叚部目

勹　力　卜　刀　凵　丶　儿　门　一　上

二　　　　　　　七　　　　　七
　　　一　　八　　八　　七　　七　　七
　　一　　一　　　　七
　　一　○　○

自　肉　聿　耳　未　羽　而　老　羊　网

　　一五　　　一三　　　　一二
　一五　　一四　　一三　一三　一三
一九　一九　一五　一五　一四

寸　口　口　夕　又　厶　厂　卩　十　匚

兂　兂　兂　三　三　三　二　二　二　二

虫　庐　艸　艮　舟　舌　色　舛　臼　至
二

七　二　二　二　兮　兮　兮　兮　无　无

山　二七—三一　豸　四六—四七
己　三一　貝　四七—四八
巾　三一—三三　赤　四八
幺　三三　走　四八—四九
干　三三　足　四九—五二
广　三三—三四　身　五二
廿　三四　車　五二—五五
攵　三四　辛　五五
彐　三四　辰　五五
彡　三四—三五　辵　五五—五七

三

彡　彳　心　戈　戶　手　攴　支　文　斗

彡　三五　色　　　五七—五八

彳　三五—三六　酉　　五八—六〇

心　三六—四三　金　　六〇—六三

戈　四三　長　　　六三

戶　四三　門　　　六三—六四

手　四三—五一　阜　　六四—六五

支　五一　佳　　　六五

攴　五一　隶　　　六五—六六

文　五一　雨　　　六五—六六

斗　五一　面　　　六六—六七

斤　方　日　曰　月　欠　木　歹　止　殳

斤	方	日	曰	月	欠	木	歹	止	殳
革	韋	非	音	頁	風	食	首	香	馬
五二	五二	五二－五三	五三－五五	五五	五五－五六	五六－六四	六四－六五	六五	六五

斤	方	日	曰	月	欠	木	歹	止	殳
六七－六八	六八－六九	六九	六九	六九－七〇	七〇－七一	七一－七三	七三	七三	七三－七五

犬　片　爿　爻　父　爪　火　水　毛　气

六五　骨

六五－六六　髟

六七－七三　門

七三－七六　鬲

七六　鬼

七六　鹵

七六　魚

七六　鳥

七七　鹿

七七－八○　麥

七五

七五－七六

七六－七七

七七－八○

八○－八四

八四－八五

牛　瓜　玉　瓦　甘　田　疒　白　皮　皿

八〇　八〇　八〇～八三　八三～八四　八四　八四　八四～八七　八七　八八　八八

麻　黃　黍　黑　黹　黽　鼎　鼓　鼠　鼻

五

八五　八五　八五　八五～八六　八六　八六　八六　八六～八七　八七

作篆通叚卷上

王福厂原稿　　韓登安校錄

一

並　塲臣　並隸

马　篆臣　　丂俗

万　俗　篆臣

么　俗　篆臣

乏　隸　篆臣

乘　隸　篆臣

乙　乞　篆臣

乳　篆臣

串　篆臣

弔　隸　篆臣

一　八　乙　一　二　人

二此
段氏曰
謂即 〔篆〕 體 之俗

延 篆作臣

人傻 篆家臣
傻 篆臣

伶 篆家臣
禁

翁 佮

倥 祇臣 住長段 肉

倩 祇臣 絹

僄俗 篆臣 僙或臣 儸

作 又可
踱

思三息處也壟辞
思古怨壟傻于山陸
按怨傻六息壟之羊義

住可臣 住無篆臣
駈 段臣 偓或段

傻 篆臣 思

住可臣 侷 無篆臣 黨

僤 無篆臣 傑庶臣 僕

僙 通臣 壴

僪 俗篆臣 奉篆臣 壽

傑 禁

蕭何世家皆送奉錢
三何獨以五廣正釋
註四奉祿也

仳　酗

傳　数

億　篆作　億北字曰

俵　林

傾

偕　俗篆曰

偪　通曰　無篆　之情

僬　集

人

傺　祇曰

僎　篆曰　段曰

僝　篆曰　字當曰　段說正曰

俄　禮記禮樂傾天地之情

偓　篆曰

儀　偶同

傲　篆曰

俵

僥　篆曰　儌牽毛　當从傚　僾伔字　或曰

二

侏　朱

儔　儒

儺　斄

個　箇〔俗篆匕〕　宁〔又匕〕

如　处

俏　倭

脩　修〔俗篆匕〕　偹〔或通〕　詩予尾備〻當匕修

膠　僧

伴　當作　林〔無篆象〕　新附有伺篆

伺　通匕　司

佇　無篆匕　片　延佇字　新附有佇篆

佚　無篆匕　絉

屈　匕　处

仍〔朱氏〕〔段氏〕通匕　師

倂　匕

佶

醬

休　俏　億　偷　俉　佸　傌　他

無篆此　無篆此　篆此　俗篆此　俗篆此　當此　當此　無篆段此

休術　俏省　億区　偷輸　俉骨　估賈　傌屬　他仲

㱿閒　倕坐　倎伲　我此　偷薄也　段云可　通作可　佗負荷也詩小弁舍彼有罪予之佗矣傳佗加也玉篇凡以驢馬載物謂之負佗他彼之稱也此二別

　　　　　　愉　段此

　　　　　　偶　章

俉　偶　僱　伲　坐　閒
借　悟　禕　跼
衝　瀞　禕

佐　俄　彼　儔　绝　使　㑂

弋或通臣

左無字家左臣

左手相左助弋广大手弋左
右字多臣广佐助字疐臣左

優 偎 低 傀 傑 倔 停 傳 仕

優　傷　賜

偎　俗篆　後　篆

低　俗篆　直　漢食貨志其要貴戒　賤減平低戒曰通　底小居也一曰下　也与低音字通　陸　新附有篆　

傀　鬼篆　嵬　厬　倪　說

傑　俗篆　桀　儥　貳

倔　鹽篆　崛　屈

停　僢　懲　俗篆　幾　惩見漢書

傳　魂　俯　俗篆　順　或曰　俟

仕　段氏　祿　催　齹

人

四

倅　儔　儵　仙　此　倖　佾　傴　做

仙 俗篆家　與仚字義別　仚人在山上　兒優長生僊者也

佾 俗篆家　盡　曲礼虛坐盡前　食生盡後

段通臼　　　臼通臼

通臼

音　　　音

新附有篆

偵　伴　仗　偟　佤　傳　顀　僥

新附有偵

臣　俗篆臣　與通臣

伴狂

漢書云予尋傳正運
己不足救矣

六可臣

亦可作逞

貞陽　䕲　精　陽　皇　佤　顝　僥

陽　儻　侵　僮　俌　偈　儭　譎
　　擾　僮　俌　保　帽　親
　　　　　隸臣　俗臣　段通
　　　　　　　　　揭

人

五

僑　僻　俐　佔　俐　僥　俥　佔　俐　僻　僑

　　　　　　　　　　　曰　　　當　　　　　
　　　　　　　　　　　無　　　曰　　　　　
　　　　　　　　　　　應　　　斯　　　　　

蹻　批　埜　嵬　埜　僵　輝　嵬　埜　批　蹻

仇
邘
（篆作）
師

健　俱　僥　俥　佔　僵　俥　佔　儅　頏　仇

變　顙　　　　嵬　　　　　　　顙
　　　　　　　　曰　　　　　　　誉
　　　　　　　　戉　　　　　　　儅
通　　　　　　　曰　　　　　曰　
曰　　　　　　　俕　　　段
　　　　　　　　　　　　　通
　　　　　　　　　　　　　曰

保彊先詩之無儥維人今曰競儥周禮春
官鐘師注繁過執儥藝同競

健　俱　僥　俥　佔　　　俥　　　儅　　　仇
變　顙　　　　嵬

倐俗 篆臣 傓

㷉人俗 篆臣 樊

佑俗 篆臣 司

倘 篆臣 尚

備 俗佭 篆臣 備

傘 左臣 繪 或篆作

侗 無 篆臣 詷

佟 人 祇臣 寒

俏 篆臣 肖 通臣 溢

仇 篆臣 勿

侯隸 篆臣 㞢

候俗 篆臣 僕

候俗 篆臣 傔

右手口相助也詩保右命之左右字當臣又

漢書董仲舒傳黨可讀見手
尚臣黨說文新附有儻可通

繆旌旗之族也
徽軍附字

此侗音義未臣詗
書在夏后之詷今

侘 篆同匕 佗

侶 通同匕 旅 夕可匕 呂

倅 通同匕 卒

俶 篆同匕 庸

儉 通同匕 兼

備 篆同匕 備

儂 錢大昕說儂 家即奴儂

儿 兌 俗同匕 涨

侔 篆同匕 牟

倀 篆同匕 振

倒 篆同匕 到

倜 通同匕 倜儻 術 黨

債 篆同匕 責

價 賈

儩 篆同匕 顡

兓 参

兆　〔篆〕

兒　隸篆匕

八笑　隸篆匕　〔篆〕

上亮　隸篆匕　〔篆〕

凶　俗篆匕　〔篆〕

趫　〔篆〕

裏　〔篆〕

祟　又匕　〔篆〕

夜　隸篆匕　从夕大省聲　〔篆〕

下　篆匕　〔篆〕

亨　篆匕　亯　亭　〔篆〕

一家　〔篆〕

亭　篆六匕　亯　亭　〔篆〕

亮　篆匕　〔篆〕

采　俗篆匕　〔篆〕

暴　〔篆〕

儿　八　丄　丨　囗　九　乚　七

冪 俗篆匕 幎 又匕 冖冪 冗 篆匕 冗

冂 冉 俗篆匕 杮 再 俗篆匕 再 毛冉ご艺粜冉乃聶之下體

几 憑 無篆可匕 凭 凱 或匕 壴

二 冲 俗篆匕 冲 凰 俗篆匕 皇 凮 篆匕 俜

凌 篆匕 餕 或匕 凌 洛 篆匕 坮

淨 俗篆匕 凊 或匕 凌 冱 洃

汦 篆匕 瀬 瀬 篆匕 凔 寒也

淩 篆匕 凔 滄

洞 篆臣 洞　　　　伴 泮

凝 俗 篆臣　仌凍也　冰水堅
　　　　　　凛 篆臣　从仌从廩亦从章示今

涸 篆臣　　　　凄 篆臣

決 俗 篆臣　　　准 俗 篆臣

況 俗 篆臣　　　冽 俗 篆臣　从水列声

次 俗 篆臣　从二不从人　凑 俗 篆臣

凹凸 篆臣　　　函 俗 篆臣

出 俗 篆臣　象艸木益滋上　出進也
丁 屮 刀

八

刀

劃 篆匕 種
　　　　劃剌匕揰剌匕
　　　　廣正釋詁

剌 俗匕 膾
　　　劃 篆匕 種

剔 躐
　　　刮 俗匕 柿
　　　　　从力不从刀

剜 篆匕 斳
　　通匕 亯

剖 䐗
　　　劍 象刑 斵

剏 掐
　　　劒 篆匕 劍
　　　　籀文从刀

創 揢
　　　劆 篆匕 劍

剉 俗匕 橑
　　　刉 通匕 溜
　　　　無篆匕
　　　　通匕 枼剡

劉 彰
　　　䶎

劇　剮　劉　劃　削　刮　剄

劋絶也劋絶也
二字同義

俗白
篆白

無篆白

無篆白

剆　劘　錯
刉　刐　刲　剕　劅　劖

無篆白

韻會跐或作跐

剒　剗　剞

無篆白

篆白

又作

俗白
篆白

九

刀

剌　剗　刜　刈　乂

剞俗篆也　創有篆正也

剡俗篆也　案創造之創應作刱創傷之徐曰此正刀創字漢曹參傳身被七十創言刀矢傷也

剔俗篆也　劀應也　刪俗篆也　剛

刀應一也　漢景十三王傳不擊刀斗自衛俗曰刀斗

劫俗篆也　刻　刱篆也　刱造出刱業也今以創為之非

制 俗篆也　　从刀从未

剛 隸篆也

刮 隸篆也

劙 俗篆也

前 隸篆也

劃 俗篆也

剸 篆也 通也

別 篆也

刀 卜 力

列 隸篆也

剌 篆也

劇 新附 俗篆也

刷 俗無篆也

剪 俗篆也

列 篆也

劍 篆也

刹 俗篆也

一〇

劓　祇臣　事

卜　旬　隸臣　卣篆臣

力　勤　即　勦　按毄要壽碑罔不勤忘　按勦即勤

勅　俗臣　𥂁

勣　續

助　俗臣　冒　从冒

慮　勵　俗臣　勵篆臣

動　無篆臣　勈

力無篆臣　通臣　桼　劵勞屯　勤勤屯

劾　俗臣　勎篆臣

勦　俗臣　僑　應臣　僑

勉　怚勉屯　勈勉屯　義通　佀

劉　捅通臣　剬

釂　使　鄲

勵 塵

努 疑當 學

勵 篆也 圈

勸 篆也

劬 辦 俗也 辨

勾 旬

亡 區

匚 篆也

力 勺 乙 十 卩 厂 一

劦 筋

勖 勖勸 篆也

勸 篆也 通也

勘

匀 周芭以反之

匝 俗也 篆也 不

區 篆也 扁

十　卉　篆巨

卩　却　俗篆巨　卻

郤　篆巨　郤

廷　篆巨　廷

巷　俗篆巨

厂　麗　俗

廬　屋

廚　廬　廁

皐　篆巨　皐

卸　卻　篆巨　卸舍車解馬

卸　俗篆巨　卸　艹

巷　篆巨

寒　篆巨

廈　無篆巨

廛　俗篆巨　竹

廳　俗篆巨　聽

厰　厲　厩　厄　厮　厨　雁　屍

俗篆臣　俗篆臣　　　　俗篆臣

厂
厶
又　　　　　　厄入刀部　　　从广木从厂
夕
口

二三

厚　厭　辰　斥　厓　戚　唇　屑

厚篆臣　　　　　　俗篆臣

厚　厘　居　厂　座　厭　辱　厘

峨

厭　篆从臼

从　从

厺　篆从臼　　厺　臽　谷

又　叕　篆从臼

夕　禰　此字據字典入辰部
从夕夾有聲　狂見土部

叟　隸

夜　隸　篆从臼　夜

口　哃　篆从臼
說文哃一曰呻吟也
廣正釋樂動歌也

雖　嘬下　廣正嘬与嚙同見

嘽　嘽　嘍𡖛

囉　離　嗌

嗌　嗌　呴　詾　正字通呴同詾

喊　喊　嗖

咭 俗　咭　𫩜

哈　𪽤　喻 俗　喻

喋 俗　喋　喋　史記書夫喋之漢書曰喋　喋　喋

喃　喃 俗　哺
口

一三　嗑

離渠喜鳴飛作聲其音邕邕而和尔正釋言肅囉聲
毛書敦彼氏鳥友謂雖佮和聲
詾詾滿乚魏其安君佮咋囁耳語

後漢闞萛俦蒍論雪蚩蜺学字注笑艺欺兒文戲笑兒

嘗俗欺正

囁　嚐　唅　嘐　呻　嘿　嘹

（嚐 上：新附）

哂

嚱

嗙　吵　啐　唉　咱

（新附）

（俗篆曰）　（俗篆曰）　（俗篆曰）　（俗篆曰）

段巨珀

嚷 戲 唯 嗄 嗅 嘎 喊 嘻

口 篆作

通作 鼻

哼 嗯 噁 嗽 嗟 唧 唄 咻

篆作 篆作 篆作 篆作 隸作 俗作 篆作 篆作

一四

嗸　呭　吼　嗥　嗅　吊　喻　叩　嗽

譟　　　　　　　　　　　　

噪俗　　　　　　　　篆　俗
　　　　　　　　　　　此　此

或此　噧　嗄　咡　吊　諭　唱　新
　　　　　　　　弟　弟　　　通此

　　　歊　更　咬俗　喿　　　憐

　　　　　　　此　　　　　　嗒

　　又此　吜　呴　咬此　　　

　敔擊艺周禮凡四方賓客敔鼓　嘖俗
　　　　　　　　　　　　　　　篆此

　　　雞篆又　此　此
　　　　正雞小
　　　　顧頁此

呵　呪　嘰　嚇　咕　咙　嘔　咤

嗚　嗄　唔　咋　啼

頮　噦　嚔　呐　呷　嘴　噦　嚏

俗
象臣

本篆
左臣

或曰

訥

吡　嗺　呃　嗅　呷

嗌　咲　噬　呐　呷　吡　哲　嚔

咇　嗺　呃

業呐即肉之異文禮記其言吶之然吶不出諸口今書多作訥言之訥也

口

嚌　嚍　嗜　喧　嗸　呸　嗷　嚕

俗　　篆匕

篆匕

獻盾也从盾犮聲舞鐘秦伐匕吠

或通

呾朝鮮謂見泣不止曰呾

詩赫兮喧兮之喧應匕

哂　嗌　嗷　嗎　嗳　嚌　呀　嚄

　　　　　　　　　　　重

吲　嚥　嚬　嗤　嚛　磐　嗲　嗳

噴 俗 篆

呪 俗 篆

嗾 或 篆

喎 俗 篆

噩 俗 篆

嘽 俗 篆

呀 俗 篆

哎

吩 俗 篆

啚 俗 篆

唀 俗 篆

唄 篆

善 隸 篆

咒 俗 篆

咤 篆

口

哦

誹
呢
祇匕 通匕
𠮿

售 俗
雖
與可匕
雝
唉 通匕
尾 六匕
𡱥

唤 篆象匕
嚚 通匕
護
喫 通匕
昤

嘻 通匕
煸 通匕
諎
嗒 篆象匕
䜌 或匕
諎

嘲 通匕
喈
嘶 篆象匕
嘶 通匕
斯

喫 通匕
漠
嘷 篆象匕
獡

喋 通匕
濮
噂 祇匕
僔

最 篆象匕
冣 又匕
冣
噢 篆象匕
燠

嚶 通匕
備
噬 篆象匕
噬

寸尋　圖　圜　圖　圓　囗囚　戀　嚅

隸臣　篆臣　　　　　　篆臣

得　間　棄　圂　箸　圍　戀　嗳

囗　寸　小　尢　土　一　八

趕　　　　圖　圉　圓　園　　嘆臺臣

俗臣　　　篆臣　俗臣　　篆臣　　獲

乾　　　　寀　笛　瀟　祈

　　　　　　　當米　　篆臣

　　　　　　　椙

尊 無篆臣

尉 隸
尉 篆臣

奪 篆臣

寻 篆臣

小 尌俗篆臣

尖 俗篆臣

尢 尵

奈 篆臣

尤 俗篆臣

尰 俗篆臣 又臣

尩 从乙又聲

尯 篆臣

尲 篆臣

土 雝俗篆臣

前漢王莽傳邑河水不流 点臣
雝塞也邑集韻訓塞也雝俗邑正

橙　城　漸　塴　塍　堞　堨　保

蒼頡篇橙小版也正韵橙小七
魏都賦橙流十二橙橙通

集韵塴仝塴

萫蝶為蝶之別
體

俗

篆匕

篆匕

月令四部　通匕
鄭入保

戎匕

俗篆匕

塽　坏　坻　堍　境　堬　堠　埔　墢

俗　　　　　　　篆　篆　篆
篆　　　　　　　曰　曰　曰
曰

坯　境　沈　隤　隃　候　　杜

　　　　通　　　二　　
　　　　曰　　　曰　之
　　　　　　　　　　曰

墢　壌　埴　堀　墊　埻　堨　塢　塓

　　或　　隸　　篆　段　　　　俗　篆
　　曰　　曰　　曰　通　　　　篆　曰
　　　　　　　　　　曰　　　　曰

埰　填　樋　頃　壇　懋　梔　陽　樺

　　　　　　　　　段
　　　　　　　　　通
　　　　　　　　　曰

　　戠　　　　　鑒

坊　墟　隥　堋　堛　壞　墥　坐

篆臼　篆臼　篆臼　篆臼　篆臼　篆臼　篆臼

　　　墟　隥　砛　墬　銛　墥　坺

墅　堁　堀　堰　堀　埼　沙　圣　坦　隥

野　墅　瞑　堰　堰　埼　沙　圣　坦　墬

西牆下東卿　通臼　得

坙古今字坄

土

二〇

坡　段通作坡　〔篆〕

壟　俗作壞　〔篆〕

堆　俗　篆作〔篆〕　白小阜也　六曰雁

坻　俗作坻　〔篆〕

埤　俗　篆作〔篆〕

埃　篆作埃〔篆〕

堰　俗　篆作〔篆〕

墾　俗作墾〔篆〕　貌〔篆〕　新坿有墾

陸　篆作陸〔篆〕　防之或文

防　篆作防〔篆〕

堳　篆作〔篆〕

墢　〔篆〕

塠　篆作〔篆〕

埃　〔篆〕

埒　篆作〔篆〕

匚周禮天官宮人爲井匚郭注匚豬謂畜水

畜水而流之者即堰之正字

塚　壇　扜　埏　塘　壔　塤　堎

俗　　　俗
篆　　　篆
臣　　　臣

刻高墳也象
塚均俗

坑　埕　塲　埠　埢　塼　圻　坂

二二

俗　俗　俗　俗　俗
篆　篆　篆　篆　篆
臣　臣　臣　臣　臣

扞　厂

墙〔俗〕　牆〔篆臣〕

坼〔俗〕　塿〔篆臣〕

塗〔俗〕　金〔篆臣〕

塵〔隸〕　麤〔篆臣〕

坊〔俗篆臣〕　防〔入臣〕　方

坁〔篆臣〕　杕〔入臣〕　釘

埜　野

墁　檬

壁　臣

埶〔俗〕　塾〔篆臣〕

塗〔或臣〕　涂

場〔通臣〕　易

址〔篆臣〕

圫〔篆臣〕　華

素堊牆山之涂土當从金餘當从涂
尒正釋
宮堂涂謂之陳

女

失　隸作　篆作　从手乀

姒　篆作　俗　篆作
姒志及眾也　公平分也　私公字當從公　公侯字

妖

姒　篆作　當從俗

姮　篆作
漢書地理志改姮山為常山避文帝諱也　姮娥改為常　娥不知何時加女旁作嫦娥

嬺　篆作

娌　俗　奶　俗　妊　妊

妗　篆作

娜　祇作

媊　篆作　死
集韻媊全乃孕　揚子太玄經沈首雕鷹高翔沈　其腹好媊惡粥

妹 老篆曰　妹嬉祇曰末　喜

嬉 俗篆曰　娛戲也

婀 俗篆曰　或曰　傝娜

妮 老篆曰　史記甲屠主嘉傳侄乁說者多云妮印媅也

姆 老篆曰

婧 篆曰

娼 俗又曰姥　篆曰　通曰

嬉

劉

姒 佀

娭 垓

婼 倡　篆曰

婘 眷　篆曰可　香　或曰　嬛

嫜 嫜　曰篆祇曰　章

嫻 俗篆曰　嫺

嬙（俗）　婷　媍　嫐　妙（俗）　媍（俗）　婷　婭

嬲

妙（即玅　段云）

嬿　嫙　妖　媛（俗）　嫶　孏（篆巨）

妺　嬤　娵　姩　妖（篆巨　今字）

紫妬方妒之俗體字猶
啟之訪作啟也

新娰有妬

嬾　嫩　契　嫐　妮　婔　姒　嬗
俗篆臣　　俗篆臣　　　　俗篆臣

从女憛省聲

婘　媿　孅　妖　孋　妤　姱　娿

重見前

段玉臣

李丁

嫛　婆(俗/篆臣)　娩　斐　嬬　媓　嫂(俗/篆臣)　媵(女/俗)

婑　婁(篆臣)　嬴(篆臣)　婸(篆臣)　娥(俗/篆臣)　嬉(俗/篆臣)　娘(俗/篆臣)　要(俗/篆臣)

婸放也　惕放也　義通

二五

妡 篆象臣 姬

妲 祇臣 旦

始 通臣 溝 山臣 后

妿 篆當臣

婷 通臣 高 山弓臣

娩 篆臣

媭 篆臣

嬋 嬋娟通臣

妹 篆象臣

姁 篆臣

娟 段云 即今娟也

婸 篆臣

嫚 通臣 嫠

娿 祇臣

嫦 篆象臣

嬗嫒 嬋

嬌 通上 嬌
嬌 通上 嬙

嬥 篆上
嬉 篆上 娛
嬃 篆上

子 孥 俗 奴
幣金幣所藏也他朗切一旦帑妻子也左傳
文十三年秦人送其帑乃都切

孿 孿
孺 俗 篆上 孺

聲 隸 篆上 俗 聲
寐 從寢省㝱聲 篆上

宀 寢 篆上 俗 寢
寥 俗 篆上 廇

家 篆上 宋
女　子
寅 寅

二六

審　宋　突　寗　宾　宴　窓　褚

僑　宋　寶　華　嘆　宖　宔　枡
　　　　（無臣）

　　錄　寶　　　幕
　　（段氏）

寂　寂　寔　宕　宋　宩　寏　宊
　　（隸臣）

冤　宋　寮　居　窳　審　審　宛
（或臣）（篆臣）　　　（俗臣）（俗臣）

嘯　宋　寶　居　鼠　牆　宷　寃
（或臣）　　　　　　　　（俗臣）（篆臣）

家 通也

宜 俗篆象也 不从且

寇 俗篆象也 从宀多省聲

尸 屈 俗篆象也

頁 俗篆也

屑 俗篆象也 从尸肖聲

差也 尔正釋 詁降益席也

屠 山尸山

窒 煙重文

害 俗篆象也

寰 通也

屬

屌

屛 廣正釋詁二 屛减也四屛

尻

屍 二七

屓　俗　眉

屢　隸　腕
　　屈　隸　從尾出聲

屍　屍
　　尵　俗

屧　俗　屜
　　屜　隸　鑽

局　俗　同　從口在尺下
　　展　隸　從尸㒺衣有聲或通屍

履　鑽
　　屢　俗　漢書公孫宏傳婁舉賢良之帝

屢皆作婁　紀要遭出咎
　　屎　新附有屎

屟　輴　魏大饗記殘碑唐君之山龍曲人
　　屟

山
龍　龍　山龍印龍之別字

嶐俗篆上　嶘篆上　崦通上　嵄無篆上　岬　嶮　峽俗篆上　岯　嶂

增通上　嶄篆上　嵫篆上　崝篆上　嵊篆上　嶃俗篆上　嶙　嶗　嶁祇上

峭俗　崚之去　巊之去　嶢之去　嶠　巘　嶙　嵧　嶇　嵍
山篆臣　篆臣　篆臣　篆臣　篆臣　之去臣　山旁方名山也

此巘別于不必

或通

哨壺大戴臣峭
哨不容也禮記枉矢

集

嶕

山俗
嶇嫗

詩遺我乎猶之間兮
韓詩臣嶤漢地理志六臣嶤

詩陟則在巘俗作小山別於大山也音義我本六臣巘釋名
小山別大山曰巘之甀也甀一孔者巘形孤出處仰之也詩

山旁方名山也

銘　吚　岠　崎　峬

齬埔　崎　崎

崎崎

崎　扁

峥　嵧　屹　嶦　嵫　嵬　峛　岏

俗作　篆臣

山

雷浚曰擤音嵾嵃
亦作郎陞

嶜　峻　嶱　嵼　嵽　屼　嶰　坡
俗作　篆臣

二九

或臣
堨

篆臣
嶰　通臣
解

岷 篆臣 〔篆〕

嵋 篆臣 〔篆〕

嶗俗 篆臣 〔篆〕

崆山 〔篆〕

嶸俗 篆臣 〔篆〕

嶹俗 篆臣 〔篆〕

嵂篆臣 〔篆〕 臣或通 〔篆〕

岩俗 篆臣 〔篆〕 或通 〔篆〕

嵑 〔篆〕

嶬俗 篆臣 〔篆〕

崎俗 篆臣 〔篆〕 〔篆〕

嶢山 〔篆〕

宗山篆臣 〔篆〕 宗山見漢書

島俗 篆臣 〔篆〕

收 篆臣 〔篆〕 西南夷傳收山郡今書 臣岷見説文作崏

觀戌敗 注止也

崎余正眞也崎周嶽嶹乃錢鑄仔具也 崎或臣 時 以漢郡太守特各墓崎以

崊俗 篆臣 〔篆〕

嵢俗 篆臣 〔篆〕

歲俗 篆臣 〔篆〕

嵽　廖　歸　岧　嵬　巖　岡　我

俗篆作（岡）

山

嶔　崇　嶬　崒　巔　崔　崩　峻

俗篆作（嶬）

隸篆作（巔）

篆作／或作（崩）

通作（峻）

三〇

山松 名篆 嵩
通上

或上 嵩
嵩說文新坿通正孫揗徐鉉合山松嵩为一
字戴侗非之泥

岌 通上 絜
峋 通上 晌
峘 篆上 㟴
崑崙 通上 晜侖
嵚 篆上 崟

峃 祇上 旬
岍 木上 枅 通上 汧
峒 祇上 同 通上 洞
崆 祇上 空
嵐 俗上 篆上 嵐
封 祇上 對

嶯 篆上 羑
秇 俗上 糈
嵩 通上 嵩

嵊 可匕 睚

嶙峋 通匕 眴

嶓 祇匕 番

嶼 疑云 瀙 體 之別

嵼 可匕 攤

嶔崟 輂

巎鬼 隸匕 輊

己巷 篆匕 薈

巾幪 俗匕篆匕 幪
山己巾

蔟 篆匕 華 六匕 矦

嶠 通匕 齋 又匕 橋

嶒 通匕 繪

嶺 通匕 領

嶙 祇匕 鮮

岅 俗匕 顔

氏 俗匕篆匕 紙
三一

帆 俗 篆臣
俺
幒
帽
帮 俗 篆臣
憯
幬
幨 俗 篆臣
幓

篆臣
鬼

輸
帽
月 段臣 冒
純

帽
縵
輴

篆臣
饐

帆 篆臣 帆
帽 傄
幅 篆臣 幅
帋 篆臣 覽
幬 俗 篆臣 純
憢
幖
恢 幖
帽 幗 帖

篆臣 韝
幘
輔

篆臣 靜

悔　忻　幄　帆　帑　幀　戴　帶

俗篆　　　俗篆

帤　幞　圓　幎　幡　框　帑　蕺　帶

通段　通
辧　左

辨

幌　憁　帕　幡　幌

録　帑　幌　帳　帕　幡　帳　續

三二

俗篆

緑　　　幞　帳　帖　纀　庴　纊

段玉

纗

佮俗　篆象臣
柗　或臣
轄

市　篆象臣
学

岱　俗篆臣
朕

帝　通臣
來

幢　通臣
種

懞　篆象臣
繼

罃　幺
佃

麼　通臣
蓏　或臣
麻

懬　通臣
軒

忛　了臣
耕

帕　篆象臣
帆

幗　篆象臣
櫚

懺　通臣
讖　或臣
纖

懆　通臣
緵

幻　隸篆臣
白

干　篆臣　俗
幹　篆臣　俗
榦

罕　篆臣
罕

從大從羊所以驚人也一曰大聲也一曰讀若瓠一曰俗語以盜不止為羊讀若籣令人所用不羊字當从羊

广
廣　篆臣　俗
庠

幸　篆臣　隸
羍

處　篆臣
処

离　篆臣
禼

廄　篆臣　俗
廄

庾　篆臣　俗
庾

庳　祇臣
庳

廠　段云　祇臣
敞

店　祇臣
坫

庤　段云
歭

康
康

庳
庤

廝　祇臣
斯

干　广
廝

扉

三二

廳 俗

廥　摩　床　廧　廎　廢　庀　庋

聽事漢書皆古聽字朝以治始匕廳

广 廿 又 彐 弓　　廏　顧　廊　廂　康　庶　店
三四

廨　鈘　高　郞　箱　藥　履　坫　辰

　廨（祇匕）　膚　廖（篆匕）　廈（通匕）　庋（篆匕）　庵（篆匕）　廢（祇匕）　庶（篆匕）　庹

　解　廬（通匕）　膠（通匕）　奠　捘　盦　羍　眼　庶

廦
祇臼

廾弄
祇臼
U

弊
祇臼

舍
古文
全字

又
迪
俗臼
迪

日
彙
篆臼
彙
或臼

弓
弦

弁
育

粦
殊

弈
与奕異
篆臼

迣
篆臼
隸臼
迣

殉
蕭

弛　彌　彌　弦　露弱　弭　環
　　　　　隸　篆　　　　俗　篆
　　　俗　　　　　　　篆　　　篆
　　　篆
吶　純　蕭　弦　補　漢　號

彉　彌　弣　彍　寢　弼
　　　　　俗　俗　隸　篆
　　　　　篆　篆　篆　隸
玃　蕭　柎　彍　漢　玃
　　　　　　　見方言

多 影

㲉 篆曰 彡 彤 彫 形

彲 篆曰 〔篆〕　彪見史記西伯將出獵卜之曰所獲非龍非彲正韻螭彲同

影 俗篆曰 景

或 俗篆曰 〔篆〕　彩 通曰 〔篆〕

彳徑 應曰 〔篆〕　漢書繇役字假徭為之繇隨从也

徨 為之繇隨从也

徏 老篆曰 〔篆〕

徘 俗篆曰 〔篆〕　或曰 俳 蘼 靡

徦 〔篆〕 精 徠 來 㭠

約 〔篆〕　約約也約束正釋天奔星為約約佩縢采證字从八不从彳

徟 〔篆〕 徉 徊 囘

禳 遝

征 趆 後

徇 譌篆臣去臣 復 徨 徸 趦

彷 俗篆臣 徬 或通 佛 俗篆臣 佛 徍 从彳坒声

往 隶臣 徍 从彳坒声 得 隶臣 得 从彳見寸声

徂 篆臣 俎 松 篆臣 松

忄 愊 忡 廣正释诂愊忧也忡忧也愊忡通

惆 涌 愊方言六桶满也凡以器盛而满出者谓之桶注言涌出也桶涌通

趆 徨 趦 皇 段云皇为正

懥　懬　憾　惜　憻　慄　憻　懥　㥢

或作

張衡西京賦百禽㥖遽注怖也尔疋釋言凌㥖之漢楊住席豹之陵遽作凌

集韻懍仝悕

俗篆臣

俗篆臣

篆臣

从仌从廩後人誤臣

瘰从疒者非

或臣

楚詞懓徐臣嘾念

新坿有篆

憶　恆　憨　惽　憘　惼　憓　倒
　　　　　　　　　　　　　心

意　能　隱　憙　倞　匱　秘　瀏
篆臣

章

悼
革

忉　切　快　忳　世　恘　桃　悾
篆臣　篆臣　篆臣　篆臣　篆臣　篆臣　祇臣　三七
可　　　　　俗　　　　　　　二七
以　　　　　通

悸　恉可臣　悯　恉可臣　圀

阜

惊　怪　篆臣　頭

憔　慢　或臣　鵬

惱　恬　怴

怛　怚　通臣　粗　靁

湫
臼臣
啾　朱氏　恖　篆臣　怕

慢　隱

　　怰　慈

　　　　慇　古臣　結

　　　　傅　恉臣　可段　搏　篆臣　團

　　　　恢　祇臣　彙

　　　　愷　篆臣　豈

　　　　極　篆臣　頭

漢書衡山王傳曰夜縱臾王謀
反争師古曰縱臾謂獎勸也

雷氏浚曰業縱臾即慫恿臾即湏臾之
臾讀曰勇声　蔣也湏作恚古文勇字

愮　揮

惱　醜

慡　懱

憿　僥
篆比　　俗篆比
橈

怖　革
篆比

慴　斷
篆當比　　通比　　惱
　　　　　　　　篆比

憿　曉
俗篆比　或比　橈懼也今正憿
　　　　　　憿懼也義通

惱　懊
史氏　篆比

慞　厲
比

懞　懆
　　奧
　　篆比

懠　惝
離騷　篆比
段　　段比
字為之

懌　怕
篆從比　　俗篆比

懼　怰
篆永比　　伺

　　悷
　　憚
　　草

怏　憍　悟　悸　悟　悚　恪

<small>魚去切篆</small>　　　　　<small>俗上篆</small>

徐鉉曰今俗上恪

懆　悽　懽　愕　忚　情　悷

<small>俗上篆</small>

僷

心

惨　惓　懷　憬　懼　慄　憤　怪　悦
　　夷　不錄篆可也　大苧有所念忩懷字當也此　懽　櫟　　　　篆也

懷　忉　怖　㥑　忒　怯　愊
亮　㘈　也可　俗篆也　錢大忻說也　篆也古大字具　二九

據朱駿聲說書多方作慣當从此

篆俗臣 （各處注記）

又臣

段說 作

慣習也 段亦臣

俗臣 篆臣 或臣

偏　褊

憶　瞻

芒

怜　憐

懷　胖

恍　悅（俗篆臣）

慢　愯

愧　憂
心

愃　慎
俗　憤

忙（俗篆臣）　齒
忙迫也孟子芒〃然歸義通篆臣

慌（俗篆臣）　悅

悖　憷
通臣

懷（俗篆臣）　忱
舞忱慨傷泉

慌　悅
漢書高帝紀上方起
舞忱慨傷泉

愯从心隻省声今字或不省作懷〃
無篆臣慢漢書刑法志愯之心行

憑（俗篆臣）愚
或臣戚

四〇

忽　憑 篆俗匕　怨　憊 篆俗匕　悠　慈　愈 篆俗匕　慾 篆俗匕

恩

憨 憩

心

想　愿　愿　愿　慈　戀　懸　勲

（篆文）　　　　　無篆
　　　　　　　通巳

念怨也孟子夫公明高以孝子之
心爲不若是恝念爲恝之正字

喜　忿　恝　烈　　念　制　勲　盪

　　　　　俗篆巳
　　　　　篆巳

四一

感　　　　　　愁　愁

慇　篆俗

愍　篆巳

惱　俗　篆巳　　　恼懼也兌擾恐也春秋傳曰曹
　　　　　　　　　人兇懼當為惱之正字

愬　篆俗　新坿　　惚　篆俗
　　　通巳　覦　　　茹巳

　　　　　　　　　惚　篆俗
　　　　　　　　　宛巳

愛　篆隸　　　　　念　俗　篆巳
　　　　　　　　　　　　　從心今声

惟　俗　篆巳　　　恐　隸　篆巳

惡　篆俗巳　　　　恒　俗　篆巳
　　　　　　　　　　　　從心舟在二三間

慴　俗　篆巳　　　忙　俗　篆巳
　　從心髯省声

懑 俗篆臣 繫 俗篆臣

恛 篆臣 繩 尔正釋訓繩之戒也 釋文戒或臣恛詩宜示子孫繩之承

懷 篆臣 忡 楚詞極勞心兮懷之 按古忡之別體忡憂也

忧 忡 忧心動也 忡忡 詩仲猶衝衝也

憤 缸 憤集韻憤憤也

懞 厖 懞厚兒 左傳民生敦厖 周語敦尨純固 輔作敦懞純固 懞厖古通

悚 㦨 集韻㦨本作惟 恩也 家語弟子行 本難恭悚

忖 通臣 [seal char] 古文狂

心

性 篆臣 [seal char]

松 篆上
松

忸 篆上
㥊 宦上
𧘂

怊 通上
愕 冝上
超

悌 通上
㤥 六上
誹

㤥 篆上
㢝
恠 妥怗安
頓
悢 篆上
㥹

怔 篆上
泟
㱟 篆上
𢙑

怊 通上
𨛜
怩 祇上
辰 六上
㤞

悄 通上
鲎 怊悦之
㢝
惹 通上
禧
禱

戈

慵 通曰 蕭

慟 通曰 〔篆〕 又曰 〔篆〕

慥 祇曰 結

懌 通曰 釋 亦曰 〔篆〕

憂 篆曰 〔篆〕 憂愁之憂作 〔篆〕

懶 篆曰 〔篆〕

盛 篆曰 精

戚 篆曰 〔篆〕

戎 隸曰 〔隸〕

戒 篆曰 〔篆〕 隸曰 〔隸〕　按十乃甲之古文

栽 隸曰 〔隸〕

截 俗曰 〔俗〕 篆曰 〔篆〕

戲 篆曰 〔篆〕

戟 俗曰 〔俗〕 篆曰 〔篆〕

戰 篆曰 〔篆〕

罷 篆曰 〔篆〕　此字擬字與入至部

戴 〔篆〕

心 戈 戶 手

四三

鹹 篆也

戲 俗也 从戈虘声

戶 屌 古祇也

手 揰 篆也

椿 篆也

擬 篆也

捧 俗也

捄

戛 俗也

扁 俗也 據字林毀也 或省白

掴 俗也

撞之轉為丈十窘父終場揚其
喉楚筴匡清為君撞其胸注刺也

廣正釋言擬撞也

曲禮凡奉者省心釋文本或以捧 撻奉

或以 也集韻捧兩手分而數也

撞推拷也唐韻而隴切城搏正推也廣韻而隴切拷三字音義有目

攏　篆匕　龍

捏　篆匕　扛

捧　篆匕　膯

抌　篆匕　扰

擅　篆匕　揎

攬　俗　篆匕　攣

押　無　篆匕　柙　義与　一切音

揉　手　篆匕　柔

江賦攏萬川乎巴樂注
猶括束也攏棗有也

晋書輿服志大駕鹵簿
有徑鼓法牽也扛舉也

同捆

捆　篆匕　梱

擒　俗　篆匕　捡

捼　俗　篆匕　挐

撕　篆匕　斯

壓　通　篆匕　押字匕　壓

抔　篆匕　坏　連匕　抔

四四

搗 俗
篆巨 搗

擔 俗
篆巨 儋
史記淮陰侯傳
字儋石之禄

擠 篆巨 檳
六巨 梅

拭 無
篆巨 飾
拭朱垩清也俞拭為飾
西飾祇用乃修飾

樺 篆巨 革

抓 爪
通巨 杯
篆巨

掃 俗
篆巨 埽
或通 帚
校 俗
篆巨 校
通巨 較

捌 無
篆巨 擢
巨 或通 南
又巨 鞠
或巨

搞 敲

挑 撓

擦 搆 撇 擺 抧 揢 拷 拿

手 篆臣 篆臣 俗 篆臣

宰 構 𩥉 㩡 㯟 扚 𡥀

𥬇 𥬇

挶 揆 揸 捱 橋 撈 挪 按

篆臣 篆臣 篆臣 篆臣

四五

㯟 㯟 㯟 𥬇 𥬇 擽

厓 篆臣

𩠽

趍 篆臣 埵
搽 篆臣 涂
撕 篆臣 斯
撍 篆臣 宧
攤 篆隸臣 攤
擎 篆臣 釸
擱 篆俗臣 閗

撲 捂 摅 摸 擄 拄 搧 扑
撲 捂 攊 摹 聲 柱 櫺 卓
臣 通臣 臣畸
梧 担 撲

擴 摘 攄 擱 执 揉

手部曰擾煩也訓亂之字从之
牛部曰㹖牛柔謹也訓順之字从之

篆曰
俗曰
通曰
同攄
引申曰
或曰
通曰

操 拊 撥 拍 拷 撲 擾 �“

挽　掃　攤　抄　樀　拖　折　托 俗
　篆臼　　　　　篆臼　　篆臼
　　　　　　　　　　　　或臼

案俗託古今字

尾　㩵　撨　攤　籓　抽　梓　訐
　　或臼　　　　或殷　篆臼　或臼
　　　　　　　　　　　　篆可

掛　携　擲　搓　掭　拒
　俗　俗　　　俗
　篆臼　篆臼　　篆臼

論語朝服袍紳今臼拖

挂　攜　㩵　撨　緤

手

揭　擂　批　擗　捌　攪　揶　撤

撾　攜　擺　扼　扥　杚　撤　拽

祇臼

辤

俗篆臼　俗篆臼　段臼　俗臼　俗篆臼

捍兩手擎也借
為捍圄字

又臼

擒　揀　擾　撕　挽　擽　扱　撒

篆匕　祇匕　篆匕　俗篆匕

挽　揑　擾　抏　攓　撐　抳　扣

無篆匕　篆匕　俗篆匕

或匕

撮　縱

捷　橷 篆臣枎　擤

也禮能捍大患之
捍亦臣敗折枝

擅　援

拓 亦臣榙　捍 俗臣抖 或臣 敳 止敗

抃 無篆 左臣靪　史記龜筴傳鐫石拌蚌之拌亦臣　刊方言楚凡捍棄物謂之拌亦臣 擶　扳 亦臣　攔

搬 俗 篆臣瞂 或臣 苹　擨 亦臣 漸 通臣 續

捹 亦臣 漸 通臣 衡 六臣　扳 亦臣 官臣 攃

擤 篆臣 畬

手
四八

苹所以推棄之器也
象誵官溥說与搬通

攬 篆臣 攬 俗臣 橫 償 鑽 通臣

纂

擔 一篆巨　攞

撰 無 篆巨　誤　撰具字宲當巨 纂 六巨 傑

技 篆巨　搞

挽 俗 篆巨　輗

摃 篆巨　帆

搗　帆

拼 篆分巨　拷 通巨 拜

擇　揮

据 篆巨　攞

拵　梻

捛 玉篇　摿 通巨 掔

拘　摿

擯　儥

攪 篆巨　搞

摒 攏 掉 撑 擱 搶 抄 拈

段云 通同

俗篆同 俗篆同 篆同 俗篆同

手

捻 撒 振 擋 梗 地 扺 揆

有篆 振動字同

篆同 篆同

篆同

四九

挈 篆巳

擧 無

掣 無 篆巳或通巳

撓 俗巳 篆巳 象也 易

捥 俗巳 篆巳 曲禮長者不 及毋儳言

掔 應巳 無篆 挽摩工治玉也 剬剬削也 同禮攷工記剬摩之工

棽 篆巳 娑貪也棽方言 楚謂貪爲棽

搏 篆巳

捫 隸巳 篆巳

捵 俗巳 篆巳 集韵正韵並同挋捵

撼 俗巳 篆巳

挈 無篆巳 捾扶取也 挈取也

寠 無篆巳 捾

抑 俗巳 篆巳 括橐无咎之 括當巳曰

括 俗巳 篆巳

捻 篆巳

抖 毛 或巳

摵 篆巳

手

揢 通上
搬
撥 俗
摍
摵摵 篆上
撤 篆上
攞 篆上
撼

五〇

攉 篆上　權
摮 俗　橾
撽 俗　標
撻 篆上　橪
撇 即上　厭
攀 祇上　非
撼　械

扑 篆曰

抛 俗 撜 或曰

抻 篆曰

拜 篆曰

挖 篆曰

撥 無 篆曰

掠 通曰

捇

折

扯 篆曰

拗 俗

抹 祇曰 雷浚謂曰

捌 俗

挪 祇曰

撥 篆曰

掃 重 篆曰

攴

手

攴

攴

文

五
一

敢 隸篆曰 𣪊 或曰 𣪎

教 俗曰 敎　从孝不从孝

散 隸曰 𣀔

斅 隸篆曰 𣪠

致 隸篆曰 𦤱

襃 篆曰 懷　斃 文 襃重

敳 篆曰 𣀔

敏 篆曰 𣀔

敏 篆曰 𣀔

斌 俗曰 份 或曰 彬 斑　斑白之斑曰頒皐 虎斑之斑曰彪

徧 辯 又曰 辯 珊瑈

文

齏 又曰 齏　易云定天下之齏當曰娓娓云 詩大齏之文王字當曰态

斗　　斤　　　　方

斛　斟 俗篆臣　斤 俗篆臣　斫 同刽　斷　旁 俗篆臣　施 俗篆臣　旋

斗　斤　方　日

斟　斡 俗篆臣　兵　斷　斷　於 隶篆臣　旂 俗篆臣　施

又臣

五二

旈 俗 篆乍　　斿 篆乍　　旉 篆乍　　旃 通乍　　旇 篆乍　　旛　　替 日 俗篆乍　　更 隸 篆乍　　最 俗篆乍

冕旒字乍

从曰 不从日

旎 俗 篆乍　　旋 篆乍　　旂 通乍　　荷 通乍　　習 俗 篆乍　　昒 俗 篆乍　　替 俗 篆乍

从羽 从白

日

曹　隸
　篆曰

叶　協重
　　文

暴　篆曰

暵　日曬
　篆曰

晈　皎

晛

暴　隸
　篆曰

暐　日
　通曰
　無篆
　日
　或曰

書　隸
　篆曰

昂　篆曰
此昆第之昆字
正字

晒　俗
　篆曰

曜　篆曰

曝　俗
　篆曰

暉　篆曰
　暉

暴　篆曰

暗

暗

五三

暝　晠　暄　曠　晰　曙　晅　曦

畀　爟　煖　炔　晳　暡　墾　羲


篆白　義白
煖　煥
晞
晰


眰　爋　暖　映　暾　晞　暗　眶

道　旨　煖　濰　蟲　炘　普　蜡

晴 俗 篆臣
睱 篆臣 成 从夕从生
昵 辰
睊 凓
瞙（鼻）澟 今俗从臣晨非
旺 俗 篆臣 睢
昊 俗 篆臣 石
暠 嚳 曉 篆臣
暴 隸篆臣 曓 晜 日

睲 睲
暎 景
眴 篆臣 曋
曖 曩
晁 俗 篆臣 晶
昊 隸篆臣 杲
昃 隸篆臣 炳
早 隸篆臣 昂

五四

暎　智　晉　智　皔　曄　曛　矓

烦　曰　晉　智　晬　曑　繎　龍

篆隸曰　篆隸曰　俗篆曰　篆曰　可曰　俗

从日从臸

胶　旷　昏　昂　曆　昪　矓　曠

昦　昦　昏　卬　歷　昦　晉　曤

通曰　篆曰　通曰　通曰　篆曰　祇曰

昂舉也卬望也

映 古臣　密 通臣

映 通臣

晟 篆臣　盛

晡 篆臣　餔

晬 篆臣

暉 篆臣　煇

暮 祇臣

瞳 俗

日 月 久

昶 通臣　暢

春 篆臣

晨 星辰之晨臣　早晨之晨臣

暖 通臣　煖

督 俗

暎 俗

曇 俗

曒 篆臣

月

暮　期年字臣

朗　隶篆臣

胡

胇　俗臣

朝　隶篆臣

服　篆臣

盼

朕　篆臣

朋　隶篆臣

朘　篆臣

朦　通臣

朧　通臣

欠

歛　廣韻歛俗臣歛

欧　集韻欤或臣欧

歌

歈　俗臣　啟玉篇禮器也或謂即歈器

木

歇　歐　欸　炊　歔　　　欜　析　楗

歛　軟　歛　歙　歡　　檮　梁　术

此字據字典入龠部

余正楗其

無

俗作　俗作　俗作　　　俗作

篆作　篆作　篆作　篆作　篆作　篆作　篆作　篆作

或作　或作

隸篆作

久　木

槁　槫　橇　欝　巤　　　　　　　匏　核　雜　梵　巤　綴　枉　樿
稾　　　俗　俗　俗　　　　　　　　　　　　　　　　　　　　　俗
　　　篆　篆　篆　篆　　　　　　　　　　　　　　　無　隸　俗
　　　臣　臣　臣　臣　　　　　　　　　　　　　　篆　篆　篆

杉　俗篆曰〔篆〕　又曰〔篆〕杣　又曰〔篆〕杣　椴粘尒正釋木椴粘　注粘似松生江南可以

為船及棺材曰柱埋之不腐耶　家烊曰榻乃易鼎匝十九文之三二不可从　檜〔篆〕　注粘似松生江南可以　增北地高樓牢屋者　禮記夏則居檜巢朙增字

榻　通曰〔篆〕　〔篆象〕　漢書海涵志禹治水山行則榻史記作樺　洋撑木榻集韵與食品集說文舉食　者傅正興也　楊戕通暴　欖〔篆〕　唐韵集韵菜荟　有疑

棋　无篆曰〔篆〕　曰棋棋〔篆〕　晚字若松樗注直豐免戕曰

樗　无篆曰〔篆〕　樗段曰峙宋王高唐賦其始出也

椒　无篆曰〔篆〕　釋木椒榝醜菜搬大椒唐風毛　仔椒聊取也　今用椒荣之荣

柁　木　无篆曰〔篆〕　引申〔篆〕曰　淮南說林訓心所說殷　舟方柁注柁舟尾也

五七

藥　俗
篆曰〔篆文〕
或曰〔篆文〕
藥為藥之誤字

藥　俗
篆曰〔篆文〕

藥　俗
篆曰〔篆文〕

栲　無
篆曰〔篆文〕
杯棬之正字曰〔篆文〕

檳
篆曰〔篆文〕
檳榔字曰〔篆文〕

桁
篆曰〔篆文〕
或曰〔篆文〕

棹　俗
篆曰〔篆文〕
或曰〔篆文〕
漢元后傳輯濯越歌櫂
說文新坿而以進船也
通曰〔篆文〕

樽　俗
篆曰〔篆文〕
廣正釋詁
桿末也

楞　俗
篆曰〔篆文〕
通曰〔篆文〕

（木部 篆文字書）

橄 俗 篆上 榳

楠 俗 篆上

柟 篆上

寨 俗 篆上

床 同牀 篆上

橇 篆上 或上 鑫

梟 同梟 篆上

杞 木 篆上 斬

櫟 籱

棄 隸 篆上

橋 同栖 篆上

枕 篆上

橋 篆上

檔 笛 篆上

櫚 楢

梗　楯　槻　檞　橃　榔　榕　椐
祇臣　篆臣　祇臣　祇臣　祇臣　篆臣　篆臣　篆臣

樅　梧　楝　採　杜　杉　櫨　柑
　　　　　　　　　　　　　　祇臣
篆臣　俗　　　　　　　　　甘

木

棒 橄 檟 栖 槁 榔 栻 榴

棒 俗篆作椿
橄 疑可
檟 攬臣 或云橄欖作

魏志曹操為北部尉門左右縣五色棒各十枚

橇 篆作
檎 祇臣
檣 篆作
櫱 篆作
榛
槤

柚 櫞 牆 禽 齒

五九

槔
鑓 或臣 畱
栻 柀
榔 槆
槁 槞
栖 柳

橚 聚 撫 檮 橭 棳 櫂 梛

樣 梅 樟 贛 枯 柵 棗 柏

（或曰） （通曰） （或曰） （通曰）

樷 棧 桔 輗 鎩

樓 檒 枸 樺 椓 欅 棪 梛

樺 櫺 楕 樏 欒 柜 荼 柏

櫻　櫚　椏　楥　柏　椿　楛　架

棗　椶　栟　梗　柟　尸　櫸　栀
　　　　　　　　　　　　　　祇曰

和

樊　椶　榎　椋　椰　柂　樹　楂
　　　　俗篆曰　　　俗篆曰

睹　捼　檟　柰　檽　椑　葉　檀
或曰
薔
通作
檣

櫺　椑　橙　橘　栀　檖　榝

麗　窳　机　離　厎　栗　樣　檈

（篆也）　　　　　本也　　　　　　　　今字　　　　篆老也

樣　　　　　　　　　　　　　　　　　或也

提　桱　檫　檯　樺　櫰　楢
同椺

　　　　　　　　　　　篆也　俗　篆也

栺　柳　醴　濣　櫃　槐　椢

木

杭　柄　柿　株　枇　椀　埶

篆　　俗篆　俗篆　俗篆　　

柴　枲　楯　柳　杶　梁　棌　朴

同扒

六一

桷　檽　栔　杅　榑　楥　檀　板
　　　　　　　　　　　　　俗
　　　　　　　　　　　　篆臣

圓　蕖　椘　閒　塼　棻　橋　版
　　　　　　　　　　　　或臣
　篆臣
　林　　　　　　　　　杯

樸　柄　欄　栐　杬　柈　欄　杅
　　　　　　　　　　無
　　　　　　　　　篆臣
　　　　　　　　　　　　或臣
榜　橫　樑　梓　芫　槃　楝　幹
　　　　　　　　　　　　　或臣
　　　　　　　芫余正臣杭
　　　　　　檜　　　闌　　竿
　　　　　　　　　　　　　　未
　　　　　　　　　　　　　　干

楷　棍　栖　梦　樽　神　枸　樽

俗篆曰　　俗篆曰　　俗篆曰　　　　通曰
蓳　捉　菌　梐　髀　槙　筍　柒

或曰　　或曰
横　蕭

村　振　菜　怒　櫸　欅　椴　槳

俗篆曰
蜘　宫　杨　枞　驎　桌　東　籠

栲　檖　楷　枑　標　搪　楳　梓

（篆書）栣　苯　楯　榗　檦　㒵　楳　檣

櫨（俗篆曰櫨）
樟（俗篆曰章）
橡（俗篆曰樣　通曰豫）
檣　領
巢（隸篆曰巢）
棍（同幌）
柑　橫
林　某（段說曰甘）
柿

木

松 𣐀

杀 俗 𣐀
張參曰
即古 𣑕

罘 篆曰 𣑯

栟 俗又曰
楠 篆曰 𣏃

楤 篆曰 𣐔

惣 篆曰 𣐈

棄 篆曰 𣟃

棒 通曰 𣐀

棕 俗 篆曰 𣚚

杯 篆曰 𣏔

查 俗又曰
楂 篆曰 𣏣

棋 艹 𣏣

杝 篆曰 𣏞

杝 通曰 𣏞

榭 通曰
㶑曰 𣙹

槊 俗篆曰
通曰 𣚪

六三

榻　鸁　扇（通曰）

椿（俗）　香　林（篆曰・木椿當曰）

檳（俗）　阿（檳榔）

橇（祇曰）　越

榬（篆曰）　移

樺（篆曰）　葷　懸（通曰）

攬（通曰）　質

檴（篆曰）　關

檁（篆曰）　楝

槭（祇曰）　麇

標（篆曰）　檬

樺（篆曰）　澤

榜（祇曰）　榮

樽（篆曰）　横

橐　韛（篆曰）　排

欖（篆曰）　質

殮　殊　破　殰　殂　　鹵　檐　橡

祇匕　祇匕

緣　盒　桌　　凶　植　椴　魏　艦

歹

漢藝文志天文家星
事殆悍注殆同此

殀　殉　撕　殤　殘　　櫃　櫻

祇匕　　通匕

殞　歿　殉　殦　殘　殯　殆　殍

俗
篆匕

無匕
篆匕

餓莩孟子曰殍漢食
貨志贄野有餓莩曰莩
匕字當匕

殟　殤　殭　殃　殲　殯　殣

篆匕

殂　象匕　棘

歺（止）　歺

殊　殊

歪（俗／篆　象匕）

旮（俗　象匕）

殷（夋）

穀（俗／篆　象匕）

殼（俗／篆　象匕）

殺（夕　止　夋　毛）

春（俗　象匕）

僵（篆　象匕）殭

跂　歧

眼　殞

殷（殳）

毇

毀（俗／篆　象匕）

从土毀省聲

六五

毅　隸
　　篆巴
　　從八又豪殼耳

殼
敢
　篆巴

氣
氲
　　今周易作絪縕他書作
　　烟煴氣氛氳皆俗用字也

毛毪

麁
　同

罷

麁
　　集麁与鞑
　　毨　通
　　鞑　廣雅舊寤屬也字林麁
　　　　屬也見麁下

麁

麁
　又通

麁
　　雷淚日明堂佳楎豆即士
　　袁禮三麁豆則篆豪王巴

耗　甏　毫　毯　趆　氆　氈　㲝　氍

篆臣　篆臣　俗　俗　篆臣　篆臣　篆臣　篆臣

豪　麞　辅　映　毬　糝　蟬

六六
毛

鈕云氍能即求衣凌之俗字

麑 彡

𡘭 篆作 簪

球 通作 𧰼
又通作 鞠

雷浚曰疑當作此

沖

沖

沖為沖之
別體

冹
俗篆曰

集韵戌曰洚

汖
無篆曰

曰頑

澄
俗篆曰

集韵承水

湧
俗篆曰

上林賦洶涌
澎湃

逢津
隷篆曰

浸
俗篆曰

浤
俗篆曰

泓泓淵深見海賦滂泓
汩汩作滂泓與泓通

灙
篆曰

颰
俗篆曰

浟

渹

澀
俗篆曰

渝

灢

澈

湓

濤

潗

漂（俗）（篆曰）瀑　添（俗）（篆曰）霑（大曰）沾　減　洗　溹　富　悠　伇　漸　沈　潮　灣　澁（段通）濇

濂（隸）（篆曰）溓　潲　明　淄　淳（或曰）　澂　澶（篆曰）沾　濠　澶　沇　沈　洲（俗）（篆曰）川　鴻（或曰）鳥

澡　濛　潘　沃　淲　酒　澩　溡

　　　　　　　　　時

集韻溡水名通旨時水經注
時水ㄓ齊城西南二十五里

潣　尿　澔　滮　淆　湓　渿

段云湁泝
祇旨晧旴

渦　瀉　灘　洏　沰　泇　濤　灟

俗篆上

潏　寶　睨　潮　洓　滹　灣

睢

曲禮器之溉者
不寫其餘皆寫

沠

猗　溯　灞　滷　涬　滈　渺　湮

俗篆上　　　　俗篆上

椅　㳫　霸　鹵　泮　滈　眇　竫

灑 泊 沱 溈 澼 沘 澄 溪
　 隸曰 　 　 魚篆曰 玉篇本曰 　 俗篆曰
庫 酒 泄 楊 俾 肶 暄 水

又曰
瀨

谿

濚 汐 瀡 灕 澂 溴 混 淚
　 　 　 　 　 　 　 假篆曰
窬 夕 籠 醨 湫 昺 斥 浹

據索隱
當曰

濬

澌　溜　泪　潸　沏　潰　滻　漱

乾　泗　洎　渭　圬　沸　渾　湄

漏　汤　渾　灣　將水　没　瀰　漾

徧　洄　渼　灪　探　浔　瀾　遂

俗篆臣　俗篆臣

新附臣

從水日又聲

水　漾　浣　汴　淳　湃　汰　氷

此字據字典入月部

沂

源

孟子放源～而來今曰源～然源流字不當從源

俗曰　篆曰　隸曰　篆曰　篆曰　俗曰

又通

通曰　通曰

又曰　篆曰

漾　漫　瀾　滾　潘　漢　潒　潴

或曰

即今之潴字有篆文又

瀾　延　瀚　洶　濚　涮　淦　湉

俗

無篆朱說曰

或曰

誤篆曰

濱　淀　洒　湮　忍　激　濊　濦

七一

渴濾滉溎淳潹濚淡

（篆書對應字）

池游澎萍溹沱濚濚

（篆書對應字）

滐　洋　泛　活　汉　汆　沌　泯
　　澗　　　　　　　
　隸　俗　　篆　　通巳
篆巳　　篆巳　篆巳　　　

滷　瀘　沪　滷　坦　館　泯
　　塵　或　或巳　　　　湎
　　　通　　　　　或巳
　　　　　　　　　胝

武帝紀泛駕之
馬注本巳黿

無說文有混無沱混沌
當巳渾淪或巳渾敦

浮　滙　汎　沘　汸　津
塏　俗　　篆巳　篆巳　隸
　篆巳　　　渼　沸　篆巳
　匯　　　　　　津

雀
雀

流 淅

淮 俗比 肆

涯 通比 厓

涤 篆比 滌

涴 篆比 汙

溢 祇比 益

渣 借字之段 沮

汁 之段借字

浹 通比 挾

港 篆比 葵

淘 篆比 洮

滐 祇比 松

渧 篆比 滴

漱 篆比 或比

滑 禮少儀凡羞有清者不以齊
段玉即清之我體雷溪曰

涂 通比

水

火

瀨 篆上

溪

濛 篆上

漢 濳 通上

偪

湘 篆上

潦 祇上

畢

潔 通上

漲 祇上

橘

漩 篆上

澄

滬 祇上

漩 篆上

盉

溥 通上

瀘

滁 通上

渚

垤

火
烱

瀁 篆與此
瀕 篆與此
瀘 通與此
瀛 篆與此　又與此
瀼
潹 篆與此
灣 祇與此

潤 篆與此
瀝 通與此

瀿 篆與此
灃 祇與此
瀟 通與此
潴 通與此
瀅 篆與此

融炊气上出也廣
韵熱气烱々出乎林

烽 隸 篆與此

大

火

燈 俗 篆巳

燴 篆巳

燡 篆巳

愧 俗 篆巳

燆 俗 篆巳

煤 篆巳

熰 無 篆巳
福見玉篇 篆又巳

烓 篆巳

焙 俗 篆巳

嬉 俗 篆巳

爐 篆巳

燃 篆巳

燁 俗 篆巳

焰 俗 篆巳

燨 俗 篆巳

集韻熜末巳 熜

七四

熟　窯　籥　烋　炌　炷　燭　爐

祇臣

俗篆臣　俗篆臣　篆臣

俗篆亦臣　俗篆臣　俗篆臣

見方言凡以火而乾五穀
之類閩西謂之儵或臣
糧乾
飯也

主鎧中火主也、有雨絕止而
識之也實主之主篆臣

燨　鱼　煩　焰　炒　烞
燥　煙　鎖　眧　　　

篆又臣

昭

煐　熙　炬　熠　尉　炰　燃　熄

火

七五

姚　煙　災　煤　陵　燧　羨　焪

燌　焚　熿　爐　燉　炘　燻　爛

篆臼　俗　　篆臼　隸

焄　炎　爌　燏　烹　燀　焮　爕

火 爪 父	煤 篆曰	煆 篆曰	無 篆曰	烙 通曰	炔 篆曰	燒 俗篆曰	煩	鑪

座 今人燃火之煤本名 石炭其字从火从黑土

熏 篆曰 ／ 煮 ／ 煥 通曰 ／ 焰 篆曰 ／ 焜 篆曰 ／ 灵 ／ 烯 ／ 爇

煽　通曰　偏扇　煏　閃之俗字炳鑠之炳當曰部首之

煉　篆曰　爽　通曰　頼　爛　閲　篆曰　閗　通曰　悶

燦　通曰　棻　煅　篆而曰　嫭之別體

燥　篆曰　�　通曰　爐　當曰　雲爍之爍

燼　通曰　蛬

爬　篆曰　扒　通曰　掷　旨　冑

當　篆曰　爵　篆曰

父　爹　蚻

夂　狃

片　牆　牆
　　隸　篆隸曰

牖　囱　窗　閈
　俗　或曰　篆又曰

牘　版　牋
　俗　篆曰

牀　牓　牐　牌　辦
　俗　篆曰

判　斨　欣　牋
文　　　　篆曰

牂　斯　牌　牓　牏　牐
文牀　　　俗　篆曰
片犬

辦　牌　澝　辨

玉篇曰牕牎正韻曰牕按說文又有囪窗
而無牕牎則牕牎字皆俗

祖　俎
俗　篆曰

七七

犬

獝　狻　犱　猲　狨　狭　猈

（篆匕）（俗/篆匕）　　（俗/篆匕）　　（俗/篆匕）

上林賦獝旄獏髳
獝为獮之列體

虓　狸　猪　獻　狠　猣　獵　撲
（俗/篆匕）

猋集韻本匕雜

獲 𤝷 狐 猥 獅 猓 猢 狿 猬

犬

篆曰

或曰

嬰貪獸也一曰母猴似人

邱家煒曰獲隸之誤也

胡

俗

篆曰

篆曰

七八

猗　猘　狄　狶　狒　狷　猧　獒

俗　　　　俗　俗
篆巨　　　篆巨　篆巨

从犬斯聲

篆巨

猿　獄　狹　猾　狗　猰　獨　獼

今字
篆巨

獲　狛　猖　狌　狂　狗　猜　獒

犬

獄　猑　狴　猭　獐　獿　邪　獏

七九

獮

狂
隸
篆臣

奬
隸
篆臣

狂
春秋哀公十四年莒子狂
辛氏校勘記曰石經臣

从犬將省声

猱
魚篆臣

猋
篆臣

獌
篆臣

狑
篆臣

狀
篆臣

狴
篆臣

狂
祇臣

獵
魚篆臣

猖
篆臣

猱
篆臣

史記單術臣獵

猴
祇臣

獋
通臣

狟
篆臣

狀

獅　斬

猴〈篆匕〉　繰

玃〈篆匕〉　獫

牛攂〈篆匕〉　獷
漢書攂戎作庸
廣韻攂本匕貓

犒〈篆匕〉　豪

獿〈俗篆匕〉　㺒

犁〈隸篆匕〉　犐

牛牸〈俗篆匕〉　牽

犬　牛　瓜

獼〈篆匕〉　繡

猲〈通匕〉　鑛

牸〈俗篆匕〉　犉
玉篇攂本匕特

牻〈無篆匕〉　犕
爾雅正玃牛音義
或匕獷鼠

悟　犒

犁〈俗篆匕〉　犐

牥〈俗篆匕〉　字

八〇

窂 隸 篆曰 从牛冬省聲

牰 爾正釋嘼皆曰牰 陸釋文曰牰本作牰 文曰袖蓋古本爾正作裹俗本改曰袖淺人以其牛屬遂改从牛商耳

犍 通曰

㸬 篆曰

犝 篆曰

㸬 篆曰

㸬 無 破下

瓜 㸬 詳見瓜部

牱 俗曰 牛方音之譌

犕 篆曰

犙 篆曰

㸬 祇曰

犝 通曰

㸬 祇曰

瓜緣蟲 篆曰

㸬 篆曰 爾正釋草㸬㸬其幼㸬㸬也 按隋書㸬稍令之之金瓜椎

㸬 篆曰 也宋人曰㸬稙遂爲牛形田字譌而附會有如此者

瓞 篆曰

城
珮
琉
砧
玏
琇
卦
琁

玲
俗曰 佩
篆曰
武曰
今字曰
篆曰
今字曰

瓓
佩大帶佩也从人凡
聲佩必有巾故从巾

珋
砧
輕
璿
樸
瑄

瑜
璟
琪
瑠
玫
璇
玉

瑝
環
珋
卦
瓊

珬
鞘

璿　瑄　瑩　玢　璉　玉　璆　瑯
　　　俗巨

㼃　　　瑩　玢　琿　玗　玘
珣　　　　　辬

琿

璞　瑶　璗　瑨　玞　玬　珥　珀
俗巨　篆巨

横　玭　瓏　琳　瑨　玞　瑰　瑰

玉

璨 茶　瑁 旨

琲 鞸 珧 瑋 偉

璲 瑑 祗 璲 琢 瑗 粼

環 瑰 瑽 璟 琗 繸

理 篆曰 珧 玉篇曰瑝 環 繸

琴 篆曰 琴

琵 篆曰 通曰 捄 又曰 韇 古曰 耜

琶 篆曰 通曰 捊 又曰 韇 古曰 耙

瑟 篆曰 瑔 詩瑳彼玉瓚今曰瑟此其正字也

瑚　珘　琡　琈　玻　玳　璉　班
篆曰　俗曰　通曰　篆曰　篆曰　祇曰　俗曰　隸曰
　　篆曰　珇　浮　玻瓈　珸瑁　篆曰　篆曰
櫛　珉　　　　顆　壽　瑲　班
　　　　　　　　黎　冒　瑲　从玨从刀

璕　璹　珬　珸　璨　瑁　珈　瑯
篆曰　祇曰　或曰　祇曰　篆曰　祇曰　或曰　俗曰
俗曰　壽　故曰　武　玻瓈　珥瑁　　　篆曰
硬　壽　瀟　武　黎　冒　䈞　璜

瓾　瓦　甕　篆匕　瓦

瓵　甎　甕　篆匕　又缶部曰甕汲餅也與甕各物

瓿甋　瓽頭　啗　又缶部曰甕汲餅也興甕各物

瓔　瓔　環　篆匕　環

璂　瓄　瑠　通匕　又用為琅璂篆　當匕銀錯

璝　璂　璔　通匕　鑲　或匕

璨　璀　璀璨　通匕璀璨

璃　瑠璃　瑌　俗篆匕　辡

集韵瓿俗　罃字

篆曰

篆曰

篆曰

篆曰

鑒小口罌也　瓿方言罌也

通曰

釋宮瓴甋謂之甓
壁賢說文作令適

瓴 釋宮瓴甋謂之甓壁賢說文作令適 遹

甋 篆曰 甋
甒 篆曰 甒

甔 篆曰 甔
醓 醓
甓 甓

甒 篆曰 甒

甗 魁 篆曰 魁
嘗 篆曰 嘗

畷 田 畷 俗 篆曰 畷
畤 畤 埒
暖 暖 蹕

畷 隸曰 畷 或曰 畷
畤 嚅 畤
畽 暵 暵

瓦 廿 田 广
八四

痰　瘟　暢　䇞　缺　毗　欬　毗

　　　　　俗
　　　　　篆
　　　　　匕

滲　瘇　暘　昀　毗　从　坋　毗

腫　　　　　　　從
癰　　　　　　　田
也　　　　　　　昜
　　　　　　　　聲
　　　　　　　　昜
　　　　　　　　毗
　　　　　　　　不
　　　　　　　　生
　　　　　　　　也
　　　　　　　　借
　　　　　　　　為
　　　　　　　　畫
　　　　　　　　暢
　　　　　　　　字

痣　癮　畢　齔　的　畚　舷　舷
　　　俗　　篆
　　　篆　　匕
　　　匕

讖　煟　畢　䖟　昀　畬　䁱　艦

坦

玉篇　舷　与　膡　同

療　瘕　瘇　痴　疣　瘇　瘕　疚

俗篆

疒

素問風論面疣若浮腫法言腫
起也尻大也疣乃疣之形說文字

癆　瘇　痞　尾　㾗　搔　宄

俗篆

里

祇巨

又巨

惺躁也癡不慧也
癡發字應巨癡

癧　疰　痞　癢　療　搔　疛

俗篆　俗篆

曜

八五

癭　瘁　癥　痀　瘄　疕　疤　瘰

癮　頜　衙　餂　窬　硬　痳　蠃

　　篆曰　　　　　　　　　　　　　　品

柳　　徐　　　　　　　　　　　　　篆曰

癃　　　亼可曰　　　　　　　　　　髗

　　　　　芰

　　彎　　疙　瘂　瘤　痊　瘄

　　　　　伶　啞　耆　全　䐜

　　　　　　　　　祇曰

　　　　　　　　　肖

癧　痒　痃　癏　疼　瘲　痡　疹
　　　　　　　　　　　　　　俗
　　　俗　　　　　　　　　　篆
　　　篆　　　　　　　　　　臣
　　　臣

　　　　　臣段可

廣正釋詁疾痛也慶痛
也按疼即慶字也

癥　疽　瘖　瘰　　痕　瘵　瘀
　　　　　　　　　　　　臣
　　　　　　　　　　　　篆

瘠　隸　篆从膌　或从膌　瘵古文膌　从夯萬省聲

癩　篆从癩

痕　篆从痕

瘤　篆从瘤

瘢　俗从瘢　或从瘢

疣　篆从疣

瘵　篆从疣

瘡

痏　祇从痏

疫　篆从疫

疱　篆从疱

瘃　俗从瘃

痢

瘀

崇大雅多我觀瘵鄭箋瘵病也即風觀
閔既多毛傳閔病也則閔即瘝也

疸 篆曰 〔篆形〕

瘋 祇曰 〔篆形〕

瘼 俗篆曰 〔篆形〕

瘴 通曰 〔篆形〕

癖 段曰 〔篆形〕

癈 〔篆形〕

瘊 通曰 〔篆形〕

玉藻觀瘠色容不盛鄭注瘠病也莊子二十年公羊傳大災者何火瘠也何休注瘠病故釋文曰瘠本或作瘠據此則瘠即瘠

痕 通曰 〔篆形〕

瘟 篆曰 〔篆形〕

癲 俗篆曰 〔篆形〕

瘵 篆曰 通曰 〔篆形〕

瘰 祇曰 〔篆形〕

瘓 篆曰 白

癥 曰 〔篆形〕

瘝 祇曰 〔篆形〕

癟 俗篆曰 〔篆形〕

八七

白 皓

皖　皛　皪　皢　皥　皛　曜

　　篆曰　皜　皥　晦　曈　皙
　　　　皥　雕　暽　暤　隸曰

　　　　　　　　　　　昍

漢書地理志廬江郡皖其字从
日从完皖其正字當从

　篆曰　　智　皋　睢　皥
　歸　篆曰　篆曰　俗　晴　暤
　　　皝　暓　皐　眭

日曰皖其正字當曰

蠅

獻　譜

贊　無　譜

賴　篆作　賛

妹　瀨

皴　俗作　胊

皰　篆作　綿

皾　或作　箸

盟　俗作　篆作　從囗從皿　盟

皾　土

歊　勺

皵　譜

皷　俗作　皼

皴　俗作　輔

鞍　篆作　或作　輻

甐　篆作　壇

溫　圓　積

盒　　鹽　　盍　　盞　　鹽　　盃　　盥　　盞　　塩　　友
　　　篆正　　　　篆俗　篆正　篆俗　篆俗　篆俗　　　　俗篆正

（篆書字形見於各欄下方，逐字附註）

通正
六書正

从次四次歃也
从次皿次歃也
从大以血

瞳

瞻 眄 瞿 睇 眺 矓

瞳 或段

漢書項籍傳瞋舜目重童子以童段瞳

瞻 睇 眺 眑 眔 睢 眄 瞿

篆臣 篆臣

睖 瞭

瞵 瞵 矔 矓 矔 眳 睰 瞷 瞰

篆臣 篆臣 篆臣

睰 矚 矐 矔 睧

瞷 睰

瞷 矚 盧 矔 睧

篆臣 篆臣

矔 睧

通臣

盧

眦　曦　睯　瞑　瞞　瞤　羲　眦

眥　羲　覥　瞑　瞷俗　眶　瞤　眥

眸　眶　睥　睨　瞰　眼本字　睫　眸

糀　睫　睨　瞷　瞵又作　睲古作　睯　糀

　　瞰　　　瞷　瞑

瞻　睞　瞠　瞖　瞞爐童子从目縣声方言作瞤

瞻　睞俗　睫　瞖篆作　瞷古作
篆作　篆作
　　　香　瞹　醫　睞
瞻　睞　　　　瞷

直 目
眍 瞆 眠 睥 瞠 的
俗篆从 篆从 篆从 篆从

直 載 瞆 眠 睥 瞠 自
俗篆从

直 眨 瞆 睅 睥 瞳 晴
从乚从十从目 俗 篆从 精

眉 睫 瞰 瞳 瞬 眶 晴
隶篆从 俗篆从 精

眉 睫 瞰 瞳 瞬 匡
从目上象頟理也

直
此字經史多鈕云疑
直之俗字疑而乚

九〇

莊子兒子終日視而不瞚
瞚目闔闔數搖也

矚 段作 𥌱 晉書若先則恐國人之屬 耳目於我也注屬注目也

眨 通目 眇

睒 俗篆當目 𦣻

瞯 篆目 瞯

瞽 篆目 瞽

曉 篆目 曉

瞯 篆目 瞯

瞬 祇目 滌

瞼 俗 映

睢 戎目 睢

眸 通目 眸

瞳 通目 佳

睫 六目 映

瞍 祇目 晝

瞪 段云眙瞪 古今字 眙

睪

矛種

矛種

九一

淮南兵畧修鍜短鍛注鍛小
矛也種廣韵短矛也義同

䶂 俗篆作

獲

玃 座作

獲 篆作

矜 篆本作

段字今錄印玃玃字

矩 隸 篆作 或作 正

矤 篆作 埴 或作 埴

穫 今字作 篆作 或作

矛夫足生石

矧 俗篆作 㚇

矲 篆作 埴

矬 段云當作 㚔

稍 篆作 埴

鵲 段當作 鵲

矮 俗篆曰 雉

足 疎 俗篆曰 䟽 又曰 𧿹

竉 石 俗篆曰 竉

生 甦 篆曰 䑠

石 矼 俗篆曰 杠

碰 篆曰 厡

碻 篆曰 塷 或曰 隋

礦 磏

疑 篆曰 �疑

磋 硴 砒 磴 俗篆曰 軆

磕 厓 阠

碓俗厓石大也

石

硋　礰　礚　硤　砘　碌　碼　碱

無篆曰　無篆曰　無篆曰　　　無篆曰通曰　俗篆曰

碌見尔正

碼　硅　岨　磁　礫　壙　礒

俗篆曰　無篆曰

埴或曰通曰

孱隨從七史記平原君傳
孱等碌之應曰孱又通曰

公等碌之應曰

礒　壙　礒

碕　　　礒

磨　俗曰　曬　　或曰　摩　　摩硻也礰
　　　　　　　　　　　　　　石磑也

砉　篆曰　畫　　又曰　畫

礌　俗曰　扁　　　晉書石勒載記大丈夫行
　　　　　　　　　事當礌礌磊磊如日月

硯　俗曰　鬼　　或曰　傀　　砂　俗篆曰　沙

碼　篆曰　偄　　砥　俗篆曰　瑾
　　　　　　　　　按瑾六隁楷字
　　　　　　　　　其正字書曰　曆

碌　篆曰　蕊　　或曰　扁　　　壨

礷　俗篆曰　　　礧　篆曰　扁

硲　　　壨　篆曰　扁

石

碾　硵　碊　硎　磚　碗　硯

之硎　俗　俗
篆匕　篆匕

鑢　鑢　抓　棧　硎　專　盤　研

碑　俗
篆匕

　　集韵与坑坑同字　按説文有
　　伉無坑硎谷之匡字當匕
　　專六寸簿也　一曰仿專詩載
　　弄之瓦傅曰仿博也

磰　硞　硵　硎　研

俗　俗
篆匕　篆匕

九三

研　硠　硎　盤

磻　碓　碑　石皕

或匕

䃀

碨硯

礦 礉 砝 磠 磌 磝 砭

砥
珍 壇
珉
砥 磐
砧
硈 磞
砼 磝
磞 砧
硬 砼
磷 磊 硬 磌 砼
磊 磷 磷
磷

公羊傳聞其磌然孟子作填然鼓之盍即此字疑又丁巳

裕谷中響音也廣正釋
詁四硈聲也砧磘通

石

礦 礴 磚 礪 碁 碍 砧 砧 硈 硬
砿 　 塊 硬 碁 硬 　 粘 作
石示

俗篆曰 俗篆曰 俗篆曰 篆曰 篆曰 或曰
篆二曰 篆二曰

礪旁塊
礦礪則曰

西都賦硬戍采致于虛賦硬石武夫今賣
皆誤作需故漢書山海經玉藻皆作礪

碌見漢書

硬 砰 砌 碌 碪
楞 填 坊 砂 粘

篆曰 篆曰 通曰 俗篆曰 篆曰 或曰

九四

磅 襘 袖 礤 磋 礎 磁 磅
禠 祂 示 磻 詳上 馬 磁石 篆巳
襩 福 禠 廄 磋下 當巳 篆巳
祖 祂 福 磁器之 蒙
祖 磁當巳

袾 褸 裇 巉 礪 碼 磯 磄
譸 膿 祂 斬 屬 馬 坍 鑪
裪 篆巳 通巳 祇巳 通巳 通巳
蒙 通巳
篆巳

祥　祔　禪　禰　禨　禕　祝　禊

樣　祖　禅　禋　嘆　禕　餞　壺

通从　　　　　俗篆从　無篆从

說文無祿字當从此

禨祥之　又从

禒　襗　袯　襸　禫　祿

俗篆从

褖　壇　褌　襢　屍　齋　繹　裕

許从車祛之

九五

褐見楚詞

袾

褐 俗 篆曰 裕

禧 俗 篆曰 䄡

袄 篆曰 夭

袄 俗 篆曰 佻

票 篆曰 樂

禪 篆曰 彎

櫂 篆曰 舺

禶 俗 篆曰 祝　或曰 禮

禮 俗 篆曰 禮

桃 俗 篆曰 舺

奈 篆曰 柰

祚 通曰 能

票 篆曰 稟

禪 篆曰 燻

禮

此三年禫服本字示部
禫從人所增也今刪

國家圖書館出版品預行編目資料

作篆通假／王福庵原稿；韓登安校錄
-- 初版. -- 臺北市：蕙風堂，民88
　　冊；　公分
　　ISBN 957-9532-87-7（上冊：平裝）.
　　ISBN 957-9532-88-5（下冊：平裝）.

1.中國語言－文字－形體

802.294　　　　　　　　　　　88014026

作篆通假（上）

著　作　者：王福庵

發　行　人：洪能仕

發　行　所：蕙風堂筆墨有限公司出版部

地　　　址：台北市和平東路一段七十七之一號

電　　　話：（〇二）二三九三六四一～二・二三五一二四五二

傳　　　眞：（〇二）二三二一四二五五

郵撥帳戶：〇五四五六六一蕙風堂筆墨有限公司

批　發　部：蕙風堂畫廊板橋店

地　　　址：板橋市文化路一段二七號

電　　　話：（〇二）二九六五一三五八～九

傳　　　眞：（〇二）二九六五一三三五

郵撥帳戶：一三四〇一六六九蕙風堂畫廊

封面設計：康志嘉

美術編輯：意研堂設計事業有限公司

地　　　址：台北縣中和市中安街一〇四號二樓

電　　　話：（〇二）八九二一八九一五

定　　　價：新台幣三〇〇元

中華民國八十八年十月初版

法律顧問：張秋卿律師

行政院新聞局出版事業登記證局版臺業字第四〇九二號